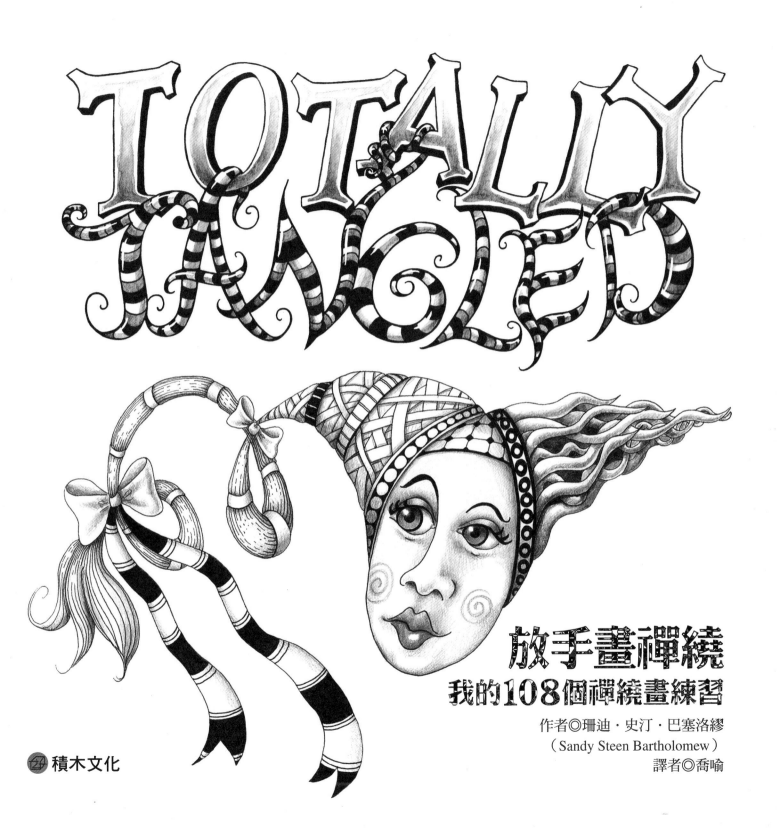

TOTALLY TANGLED

放手畫禪繞

我的108個禪繞畫練習

作者◎珊迪·史汀·巴塞洛繆
（Sandy Steen Bartholomew）

譯者◎喬喻

積木文化

歡迎進入禪繞畫的世界！

你好！我是珊迪，我從 2008 年開始迷上禪繞畫（別擔心，這個上癮症不需要治療）。從禪繞畫的角度看世界，你會發現世界變得更美好了。禪繞畫不只超有趣，還能幫助你沉澱心靈、放鬆壓力並建立自信。不信嗎？我自己就是最好的證據。我的個性極端內向，曾經做過一項性向測驗，分數竟然連低標都不到，可是我現在卻能夠教課和寫書！只要一提到禪繞畫，我就會變得非常興奮，甚至忘記我正在講課呢。如果你也迷上了禪繞畫，歡迎與我分享心得！我的電子郵件信箱是：sandybartholomew@gmail.com

特別感謝 芮克（Rick Roberts）和瑪麗亞（Maria Thomas）在我最需要的時候創造了禪繞畫。「你有什麼做不到的事？」他們的這句話讓我獲益良多。還有蘇珊（Suzanne），謝謝妳說：「跟我聊聊妳的書吧。」珍（Jen C），謝謝妳在我最無助的時候，做我最好的榜樣。

珊迪・史汀・巴塞洛繆身兼作者、插畫家、複合媒材藝術家，同時也是禪繞認證教師（Certified Zentangle Teacher，簡稱 CZT）。她經營著手工藝材料店 Wingdoodle、迷你藝廊 The Beehive、BeezInk 工作室、The Belfry 教學教室，還在 Etsy 網開設了一家線上商店 Bumblebat，多采多姿的生活就像禪繞畫一樣！她的創作靈感來自寶石般飽滿的色調、表面生鏽剝落沾塵的物品。她喜歡魔法奇幻的事物、零碎的小東西，還有奇怪的小生物（只要是靜止不動的，她都會畫下來）。她與丈夫、兩個小孩和一隻貓住在美國新罕布什爾州華納鎮（Warner）一間色彩繽紛、混搭建材的房屋裡；該鎮有許多閉門不出且互不相識的藝術家。

歡迎造訪她的網站：
www.beezinkstudio.com

本書內容

什麼是禪繞畫（Zentangle®）？

禪繞畫是藉由創造圖樣進入冥想的一種繪畫方式。禪繞畫的圖樣看似複雜，其實是由一筆一畫的線條所組成。你可以堆疊多種簡單的圖樣，隨心所欲朝任何方向延伸。當你專心畫畫時，身體自然會放鬆，焦慮和壓力也會隨之減輕消失。學會禪繞畫的人，思慮往往會更清晰，對自己的藝術能力也更有自信。

禪繞畫由藝術家芮克・羅伯茲（Rick Roberts）和瑪麗亞・湯瑪斯（Maria Thomas）所發明，這種繪畫技巧適合所有人（不限於藝術家）使用。想知道作畫的過程或畫法，或是想觀摩更多美麗的禪繞畫作品，千萬別錯過他們的網站：www.zentangle.com

開始之前

工具

你只需要……

- **鉛筆**

 任何 2 號鉛筆皆可。最好找一枝上面沒有橡皮擦的，這樣你就不會忍不住想「修改」畫出來的作品。

- **01 號筆格邁代針筆（Pigma Micron）黑色**

 這個牌子的代針筆不會滲墨且又防水，0.25 公厘的筆尖非常適合作畫。

- **禪繞紙磚**

 這是以高級義大利美術紙製成的 8.9 平方公分紙磚。當你試過之後，絕對不會想再用一般卡片（或便箋）作畫！水彩紙的表面也很適合用來畫禪繞畫，不過請記得先切割成容易作畫及好攜帶的尺寸。

秘訣

禪繞畫的初學者一開始先用這些工具就好，不要搞得太複雜，免得一直忙著換筆，沒辦法專心於繪製線條和圖樣上。

在畫完一疊紙磚之前，請先跳過下一頁的介紹！

an original

zentangle™

放手畫禪繞

zentangle.com

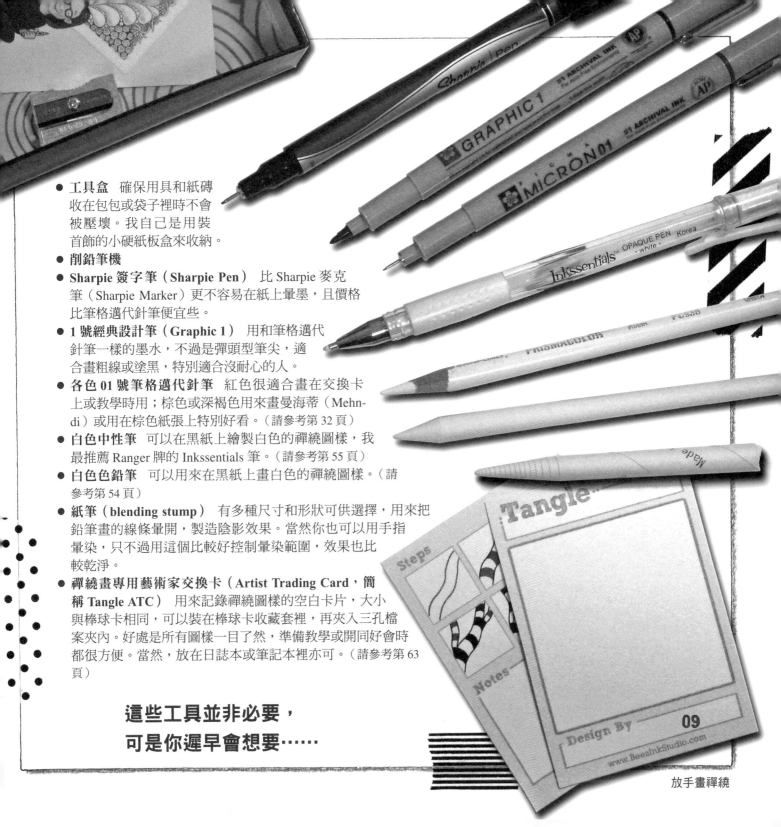

- **工具盒** 確保用具和紙磚收在包包或袋子裡時不會被壓壞。我自己是用裝首飾的小硬紙板盒來收納。

- **削鉛筆機**

- **Sharpie 簽字筆（Sharpie Pen）** 比 Sharpie 麥克筆（Sharpie Marker）更不容易在紙上暈墨，且價格比筆格邁代針筆便宜些。

- **1 號經典設計筆（Graphic 1）** 用和筆格邁代針筆一樣的墨水，不過是彈頭型筆尖，適合畫粗線或塗黑，特別適合沒耐心的人。

- **各色 01 號筆格邁代針筆** 紅色很適合畫在交換卡上或教學時用；棕色或深褐色用來畫曼海蒂（Mehndi）或用在棕色紙張上特別好看。（請參考第 32 頁）

- **白色中性筆** 可以在黑紙上繪製白色的禪繞圖樣，我最推薦 Ranger 牌的 Inkssentials 筆。（請參考第 55 頁）

- **白色色鉛筆** 可以用來在黑紙上畫白色的禪繞圖樣。（請參考第 54 頁）

- **紙筆（blending stump）** 有多種尺寸和形狀可供選擇，用來把鉛筆畫的線條暈開，製造陰影效果。當然你也可以用手指暈染，只不過用這個比較好控制暈染範圍，效果也比較乾淨。

- **禪繞畫專用藝術家交換卡（Artist Trading Card，簡稱 Tangle ATC）** 用來記錄禪繞圖樣的空白卡片，大小與棒球卡相同，可以裝在棒球卡收藏套裡，再夾入三孔檔案夾內。好處是所有圖樣一目了然，準備教學或開同好會時都很方便。當然，放在日誌本或筆記本裡亦可。（請參考第 63 頁）

這些工具並非必要，
可是你遲早會想要⋯⋯

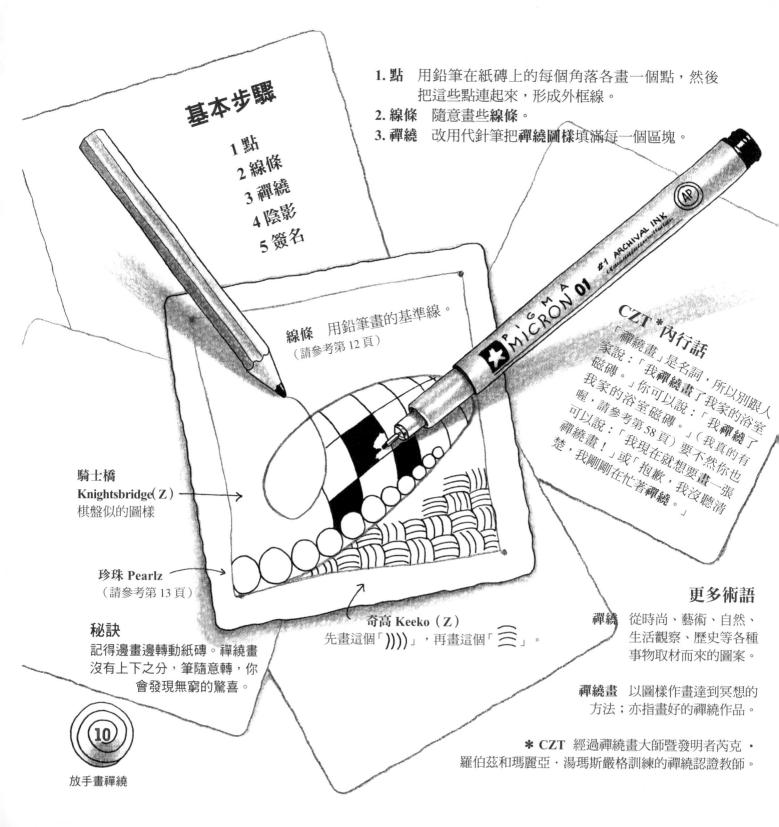

基本步驟

1 點
2 線條
3 禪繞
4 陰影
5 簽名

1. **點** 用鉛筆在紙磚上的每個角落各畫一個點，然後把這些點連起來，形成外框線。
2. **線條** 隨意畫些**線條**。
3. **禪繞** 改用代針筆把**禪繞**圖樣填滿每一個區塊。

線條 用鉛筆畫的基準線。
（請參考第 12 頁）

CZT ＊內行話

「禪繞畫」是名詞，所以別跟人家說：「我禪繞畫了我家的浴室磁磚。」你可以說：「我禪繞了我家的浴室磁磚。」（我真的有喔，請參考第 58 頁）要不然你也可以說：「我現在就想要畫一張禪繞畫！」或「抱歉，我沒聽清楚，我剛剛在忙著禪繞。」

騎士橋
Knightsbridge（Z）
棋盤似的圖樣

珍珠 Pearlz
（請參考第 13 頁）

奇高 Keeko（Z）
先畫這個「))))」，再畫這個「≋」。

更多術語

禪繞 從時尚、藝術、自然、生活觀察、歷史等各種事物取材而來的圖案。

禪繞畫 以圖樣作畫達到冥想的方法；亦指畫好的禪繞作品。

＊ CZT 經過禪繞畫大師暨發明者芮克‧羅伯茲和瑪麗亞‧湯瑪斯嚴格訓練的禪繞認證教師。

秘訣
記得邊畫邊轉動紙磚。禪繞畫沒有上下之分，筆隨意轉，你會發現無窮的驚喜。

10

放手畫禪繞

4. **陰影** 用鉛筆塗出影子和深度。（請參考第 13 頁）
5. **姓名縮寫** 先在紙磚正面寫上你的姓名縮寫，再於背面簽名並押上日期。禪繞畫沒有上下之分，所以姓名縮寫寫在哪裡都可以。

秘訣

　　禪繞畫也可以不加陰影。大部分的禪繞圖樣加不加陰影都好看，不過我還是鼓勵大家試試，因為加了陰影的作品會更有深度且更精緻。一個平面的簡單圓形加上陰影之後，彷彿被施加了魔法，瞬間變成渾圓閃亮的珠珠！（請參考第 13 頁）

注意

每一個禪繞圖樣的名稱後面，都會用括弧註明創作的藝術家或作畫步驟發明者的姓名縮寫。完整的藝術家名單請見第 66 頁。

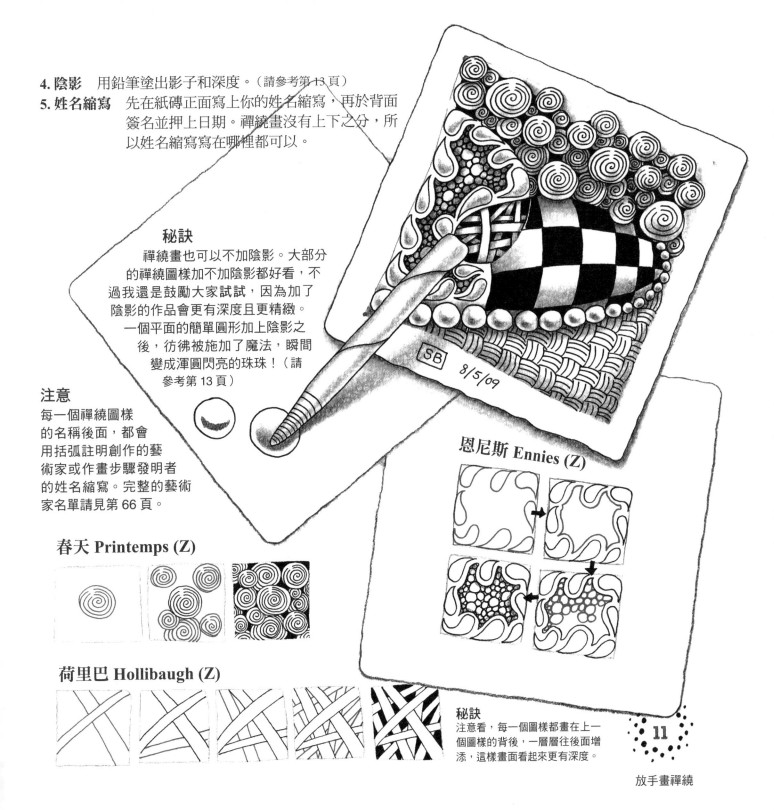

SB　8/5/09

恩尼斯 Ennies (Z)

春天 Printemps (Z)

荷里巴 Hollibaugh (Z)

秘訣

注意看，每一個圖樣都畫在上一個圖樣的背後，一層層往後面增添，這樣畫面看起來更有深度。

11

線條

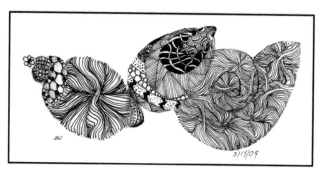

更多有關「線條」的奧秘

「線條」是用鉛筆畫的基準線，用意在於分割空白的畫面，好安排禪繞圖樣的位置。不妨想像有一條線不經意地落在紙磚上，你可以隨意彎曲、繞圈。Z字形、X字形（或其他英文字母也可以）、圓形、方形或三角形，這些都是很棒的基準線條。往後你還可以試試更複雜的線條，例如雙漩渦、樹木、貝殼或魚。缺乏靈感嗎？第54頁有更多種創意線條可供參考。

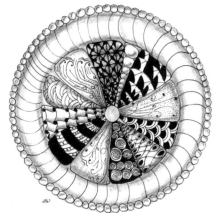

秘訣

只要運用圓形、曼陀羅（mandala）＊或禪陀羅（zenda-la），輕輕鬆鬆就能創作出整齊和諧的禪繞畫。

＊譯註：梵語 Mandala 意指圓輪或中心。

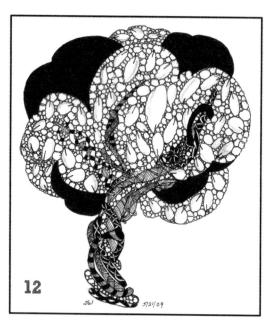

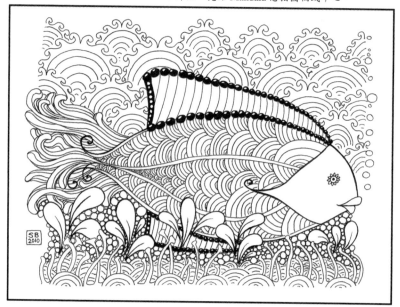

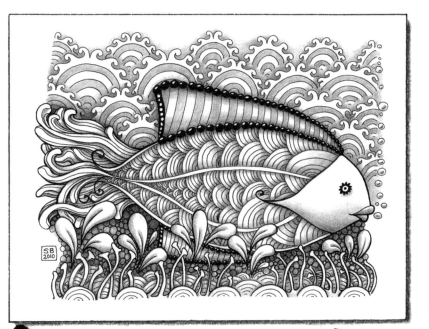

為什麼要上陰影？

陰影對禪繞畫的妙用無窮。請比較這一頁和上一頁的魚。加上陰影之後，是不是更加躍然於紙上呢？不只如此，陰影還能遮蓋畫錯的地方（筆滑凸出的線條或汙跡等等），並淡化過於雜亂的背景。以下是陰影的四種基本用法和技巧：色彩、對比、深度和球體。

色彩 最簡單的陰影，就是在黑白兩色之外加上第三種顏色。想讓圓點、方格或條紋圖案多點變化嗎？把你原本塗黑或留白的地方塗成灰色試試看吧。

對比 淺色物體襯上深色背景看起來會更顯眼突出，深色物體襯上淺色背景則會往下沉，看起來像是一個洞。使用灰色陰影當中間色吧！在這個圖例中，灰色陰影讓擁擠的泡泡往下沉，使植物顯得突出。

深度 要製造遠近效果，可以在近物側邊上一點陰影。

純線條　底下加陰影　漸層陰影

注意到了嗎？加上漸層陰影後的圖案是不是彎起來了？

用陰影製造深度的例子，請見第51頁的「窗格」圖樣。

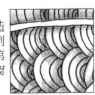

球體 弦月形的陰影或白色亮點都能製造出球體效果。

珍珠 Pearlz（SB）

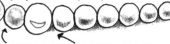

在圓圈內上漸層陰影畫出深色珍珠。　在圓圈之間上陰影使珍珠像是立在紙上。

珠珠 Beedz（SB）

在珠珠頂端畫一個圓圈當亮點，其餘用鉛筆或別的筆塗黑。對比之下，亮點會更突出，珠珠也會顯得更圓。

長短珠 Beedle（SB）

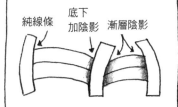

13

基本形狀

格子

十字路口 Crossroads（SS）

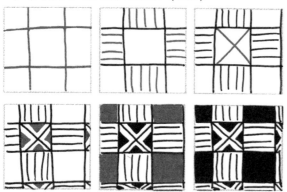

鼓翼瓷磚 Flutter Tile（SB）

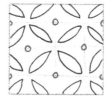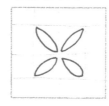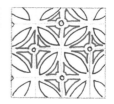

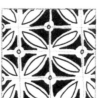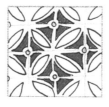

這個禪繞圖樣有很多種變化，請參考第 67 頁 的 < 禪 繞 圖 樣索引 >。

麥特 Matt（PS）

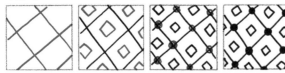

選票 Ballot（SB）

萬花筒 Kaleido（SB）

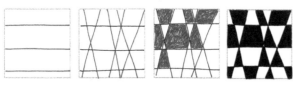

格子

許多禪繞圖樣都是從格子而來；比較明顯的像是棋盤（第 10 頁的「騎士橋」），也有一些以格子打底，畫好後卻看不見格子的圖樣（第 17 頁的「別緻」）。

格子的神奇之處在於，只要改變格子的大小或改直線為斜線，即使不打陰影也能表現出遠近感。

別緻 Chic（SB）

花粉 Pollen（SB）

大麻 Hemp（SB）

秘訣

看到圖案的「反射部位」了嗎？格線就藏在那裡。「鼓翼瓷磚」和「別緻」這兩個圖樣的每一條格線，恰好都在圖案反射（鏡射）部位，妳發現了嗎？

17

阿黛爾 Adele（SB）

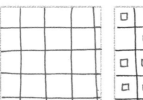 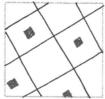 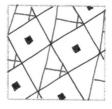 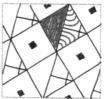 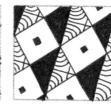

釘拔 Kuginuki（SB）

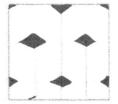 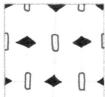 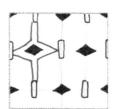

史都柏 Stubert（SB）

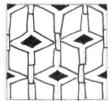 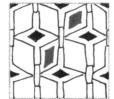 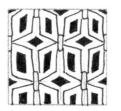

秘訣
試著瞇起眼睛看圖樣，你會發
現格線或重複的元素變明顯
了。

秘訣
把格子弄彎（改直線為曲線），
很容易就能創造出立體效果。

18

波波娃 Popova（SB）

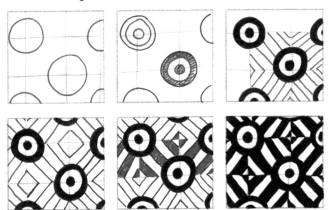

吹泡 Puff-O（SB）

三角形 Triangle（LC）

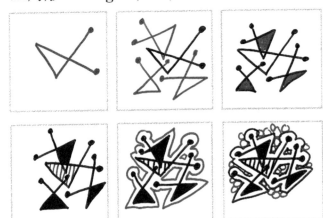

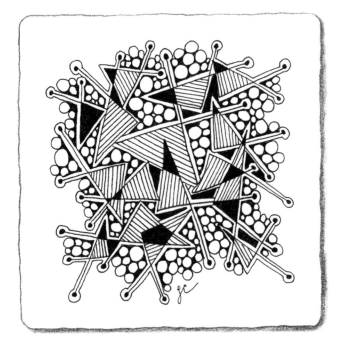

秘訣

可以先在格子裡畫圓圈，再加上規則或不規則的三角形，畫面會更有趣。

先鋒 Herald（SB）

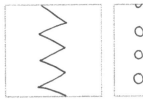
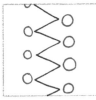

19

藝術、組合、設計

藝術感

奧米茄 Omega（SB）

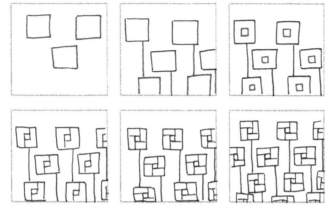

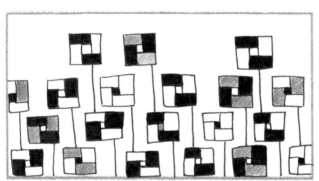

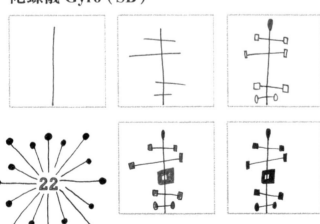

放手畫禪繞

費提 Fetti（SB）

現代藝術

相信不說你也已經發現了，藝術是由各種圖案組成的。找本藝術史的書好好瞧瞧吧！

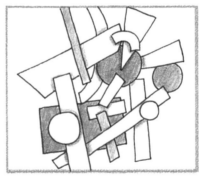

陀螺儀 Gyro（SB）

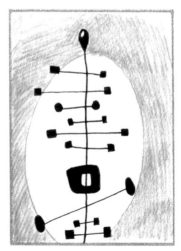

仔細觀察身邊的地毯、牆壁、馬賽克磚、背景圖案，它們幾乎全都藏著奇妙的圖形。還有海報、布料、陶藝品、旅館展品、燈飾、牆壁塗鴉、鐵製品等等，很多東西都值得我們取材。

埃米莉 Emilie（SB）

燈 Lampen（SB）

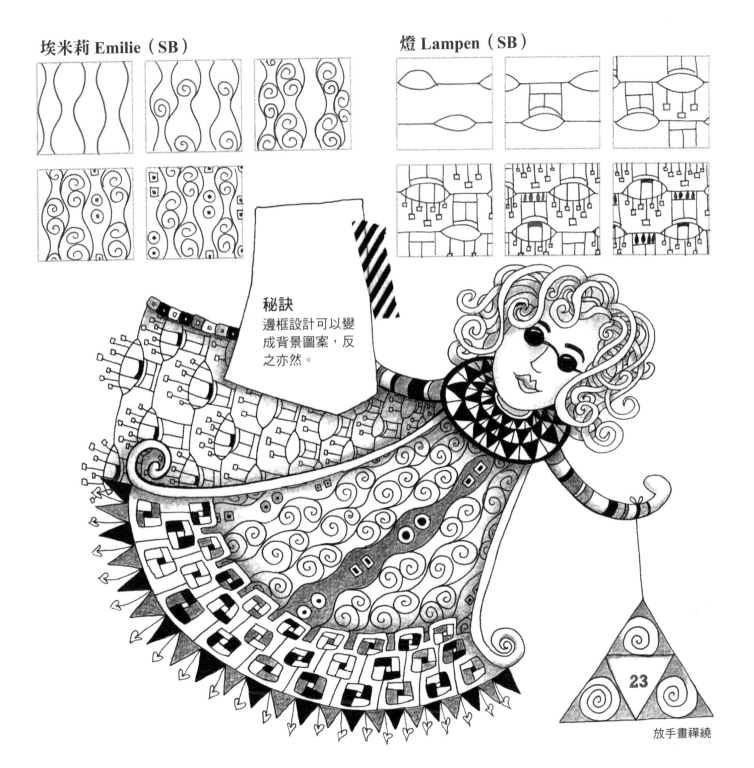

秘訣
邊框設計可以變
成背景圖案，反
之亦然。

23

放手畫禪繞

組合

阿爾卑斯 Alps（SB）

 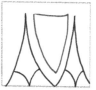

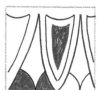 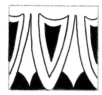

第 22 頁有用「阿爾卑斯」圖樣來畫「曼海蒂」的範例。

組合起來！

這些禪繞圖樣各有許多變化，結合在一起會怎麼樣呢？「鮑爾」便是結合了「阿爾卑斯」、「毛茛」、「鼓翼」和「芙羅拉」等圖樣。如果你覺得「鮑爾」很美，何不試著用好幾個「鮑爾」把背景填滿？別擔心，只要用格子打底，一定畫得出來。

毛茛 Buttercup（SB）

 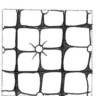 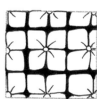

秘訣

第 25 頁右下角的圖樣全是由這 5 個圖樣組成的，請仔細觀察如何用「阿爾卑斯」組成一圈花瓣。

鼓翼 Flutter（SB）

 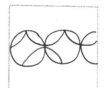 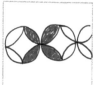

雙鼓翼 FlutterBi（SB）

 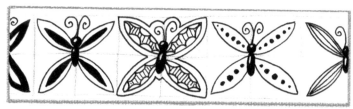

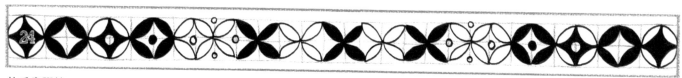

芙羅拉 Flora（SB）

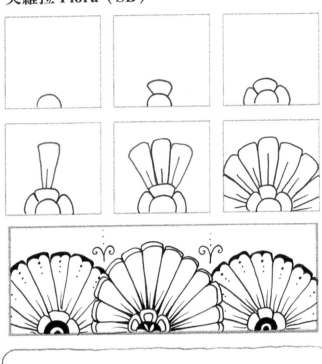

鮑爾 Bauer（SB）

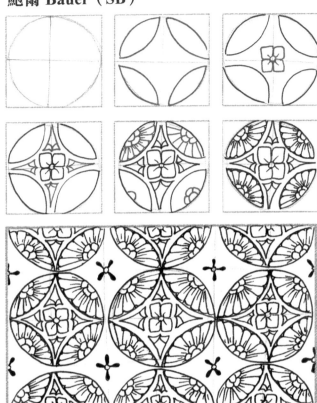

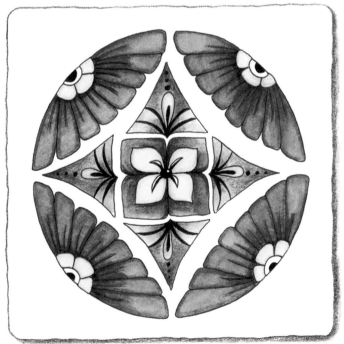

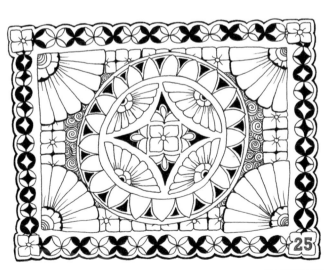

設計感

克萊兒 Claire（SB）

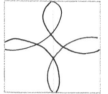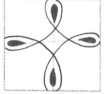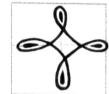

興 Xing（BA）

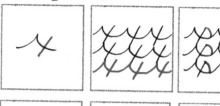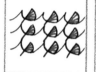

米蘭達 Miranda（SB）

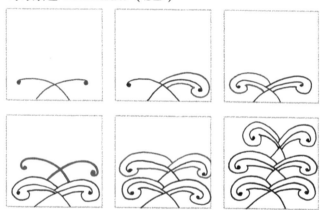

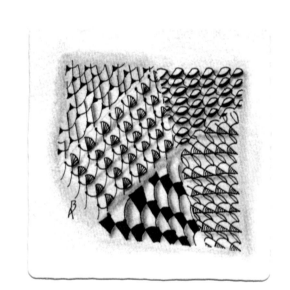

秘訣

你會用自己的手寫字體組成禪繞圖樣嗎？

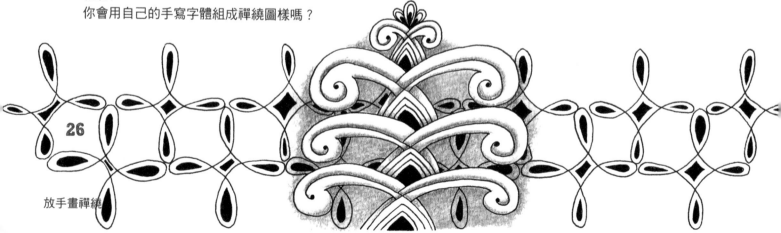

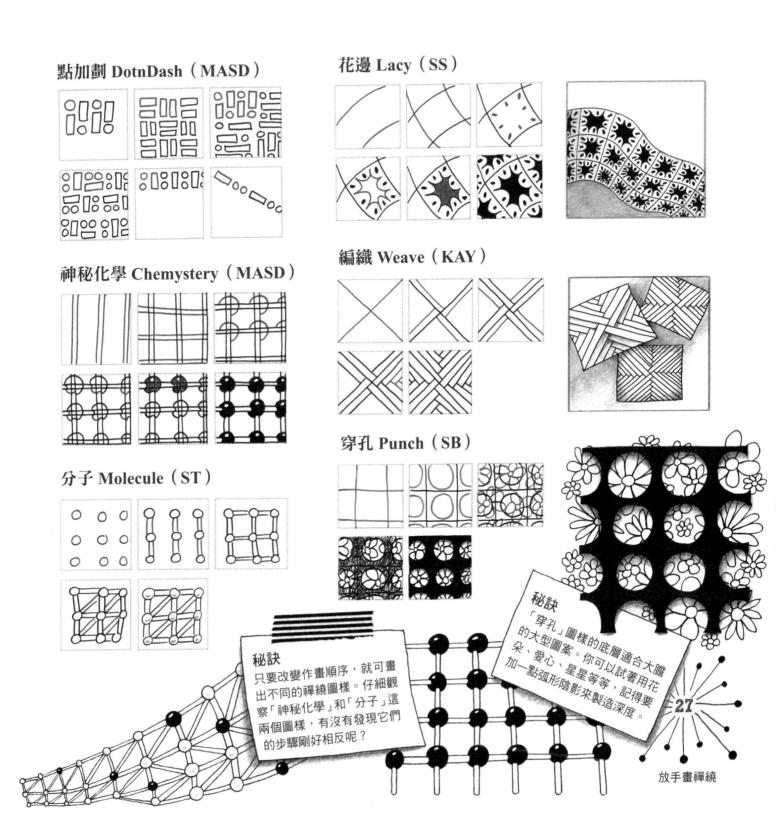

點加劃 DotnDash（MASD）

神秘化學 Chemystery（MASD）

分子 Molecule（ST）

花邊 Lacy（SS）

編織 Weave（KAY）

穿孔 Punch（SB）

秘訣

只要改變作畫順序，就可畫出不同的禪繞圖樣。仔細觀察「神秘化學」和「分子」這兩個圖樣，有沒有發現它們的步驟剛好相反呢？

秘訣

「穿孔」圖樣的底層適合大膽的大型圖案。你可以試著用花朵、愛心、星星等等，記得要加一點弧形陰影來製造深度。

27

放手畫禪繞

民族風

印度風

潔姬 Jacki（SB）

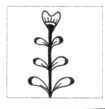
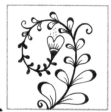

蕾迪 Laydee（SB）

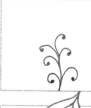

許多傳統的禪繞圖樣都是取材自世界各地的文化。

這一頁的禪繞設計靈感來自**印度**，你可以混搭不同的花卉和莖，再用**光環**（或稱輪廓線）框住比較細緻的圖案，讓它們從背景中跳脫出來。

秘訣

這些植物看似雜亂無章，但是仔細看就會發現，葉子和花瓣的排列其實是很有秩序的。

注意看「蕾迪」和「查格」的光環在哪裡（第 3 和第 5 個步驟）。

查格 Chugh（SB）

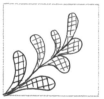
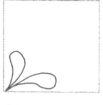
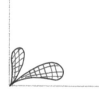

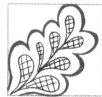
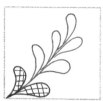
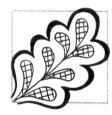

30

放手畫禪繞

寶萊塢 Bollywood（SB）

葦加 Whiska（SB）

放手畫禪繞

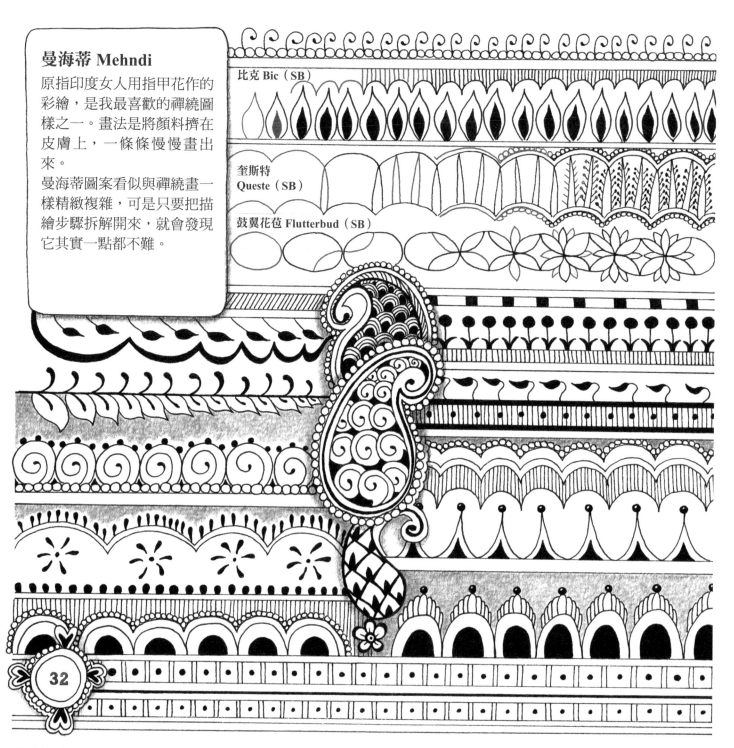

曼海蒂 Mehndi

原指印度女人用指甲花作的彩繪，是我最喜歡的禪繞圖樣之一。畫法是將顏料擠在皮膚上，一條條慢慢畫出來。

曼海蒂圖案看似與禪繞畫一樣精緻複雜，可是只要把描繪步驟拆解開來，就會發現它其實一點都不難。

比克 Bic（SB）

奎斯特
Queste（SB）

鼓翼花苞 Flutterbud（SB）

32

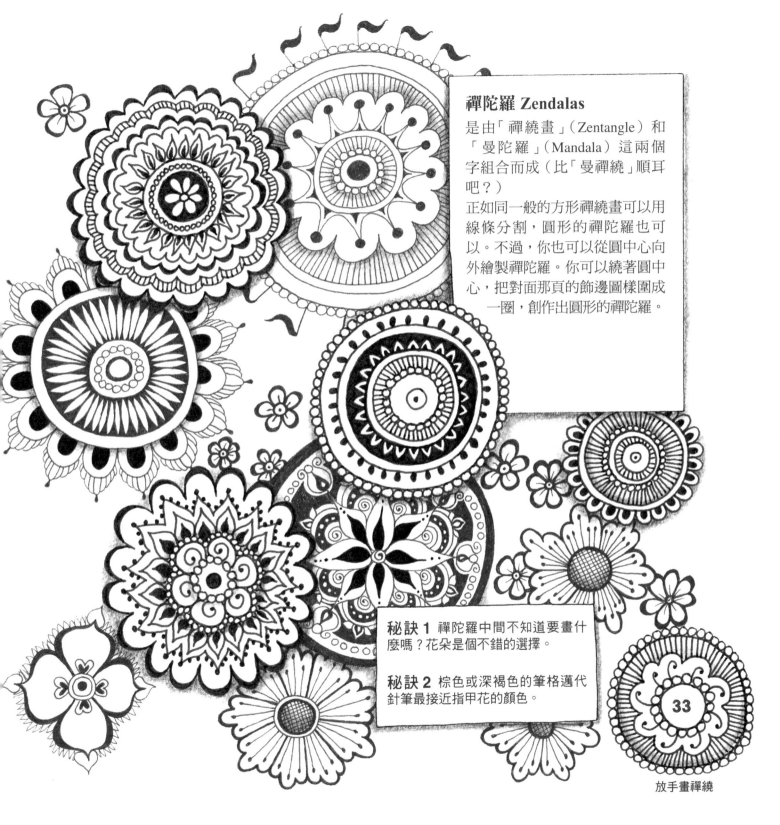

禪陀羅 Zendalas

是由「禪繞畫」（Zentangle）和「曼陀羅」（Mandala）這兩個字組合而成（比「曼禪繞」順耳吧？）

正如同一般的方形禪繞畫可以用線條分割，圓形的禪陀羅也可以。不過，你也可以從圓中心向外繪製禪陀羅。你可以繞著圓中心，把對面那頁的飾邊圖樣圍成一圈，創作出圓形的禪陀羅。

秘訣 1 禪陀羅中間不知道要畫什麼嗎？花朵是個不錯的選擇。

秘訣 2 棕色或深褐色的筆格邁代針筆最接近指甲花的顏色。

33

放手畫禪繞

日本風

華蓋 Marquee（SB）

梗 Steem（SB）

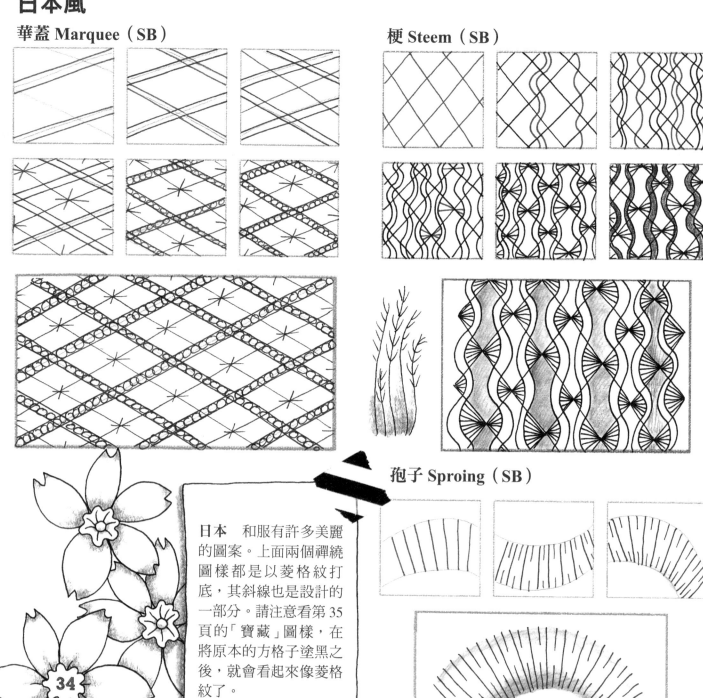

孢子 Sproing（SB）

日本 和服有許多美麗的圖案。上面兩個禪繞圖樣都是以菱格紋打底，其斜線也是設計的一部分。請注意看第 35 頁的「寶藏」圖樣，在將原本的方格子塗黑之後，就會看起來像菱格紋了。

34

寶藏 Treasure（SB）

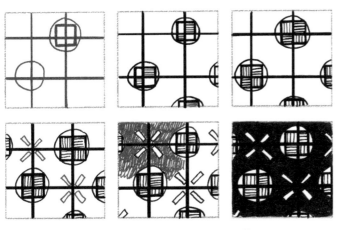

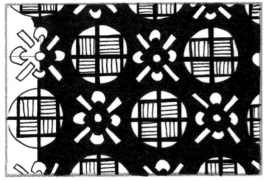

鰻魚 Unagi（SB）

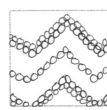

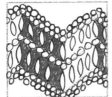

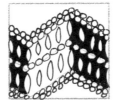

喜歡吃壽司的人
應該知道，Unagi
就是鰻魚的日文
讀音。

35

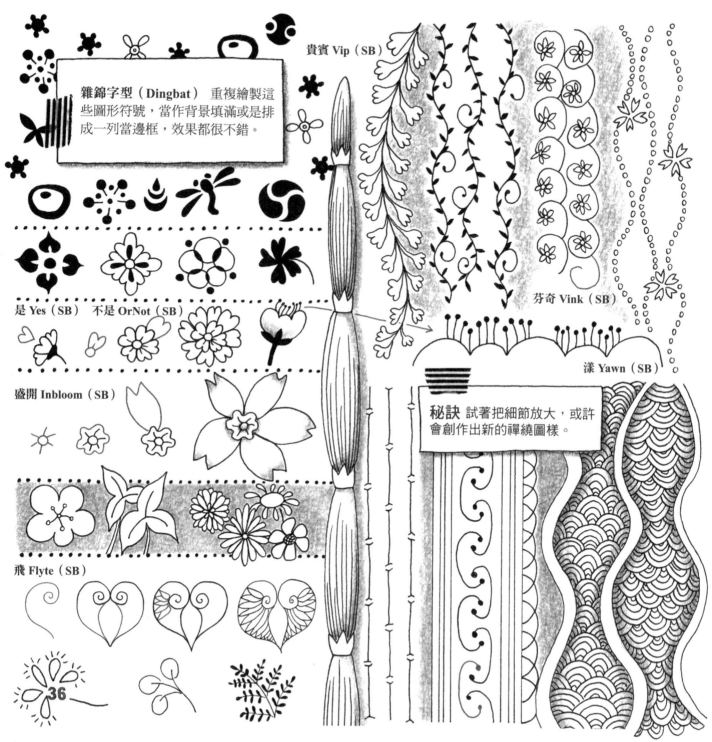

雜錦字型（Dingbat） 重複繪製這些圖形符號，當作背景填滿或是排成一列當邊框，效果都很不錯。

貴賓 Vip（SB）

芬奇 Vink（SB）

是 Yes（SB） 不是 OrNot（SB）

漾 Yawn（SB）

盛開 Inbloom（SB）

秘訣 試著把細節放大，或許會創作出新的禪繞圖樣。

飛 Flyte（SB）

36

放手畫禪繞

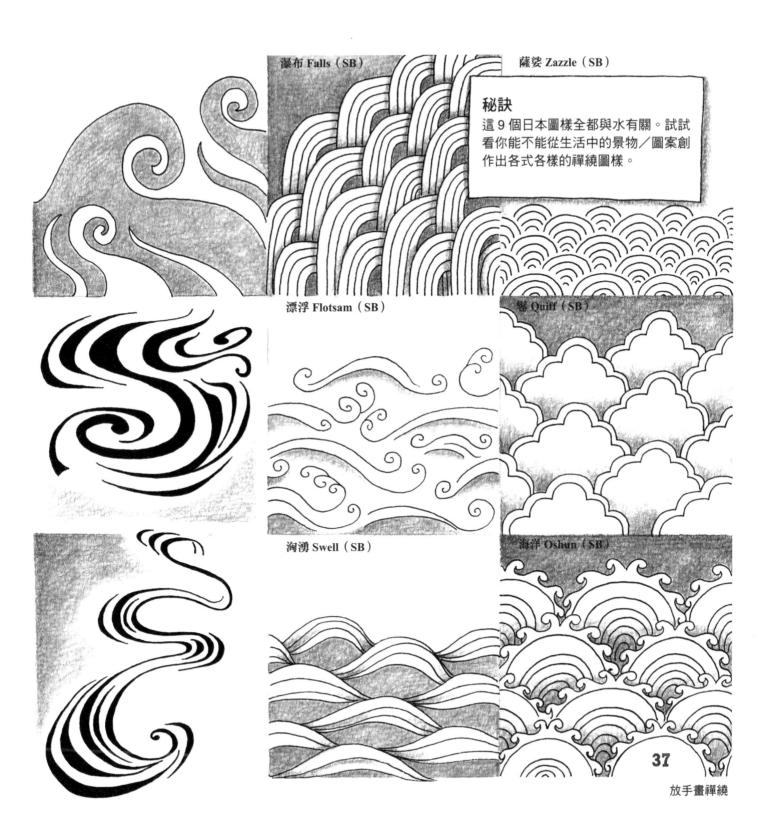

瀑布 Falls（SB）

薩娑 Zazzle（SB）

秘訣

這9個日本圖樣全都與水有關。試試看你能不能從生活中的景物／圖案創作出各式各樣的禪繞圖樣。

漂浮 Flotsam（SB）

鬢 Quiff（SB）

洶湧 Swell（SB）

海洋 Oshun（SB）

37

埃及風

繃帶 Swaddle（SB）

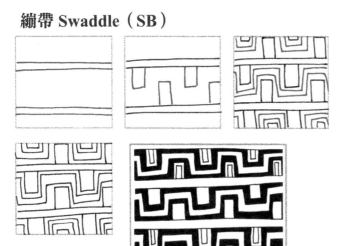

名稱由來
這個禪繞圖樣的
靈感來自於木乃伊的繃帶，
只是經過了簡化而已！

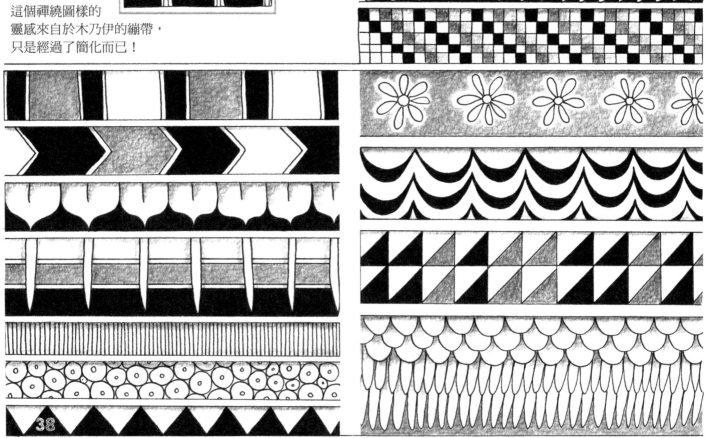

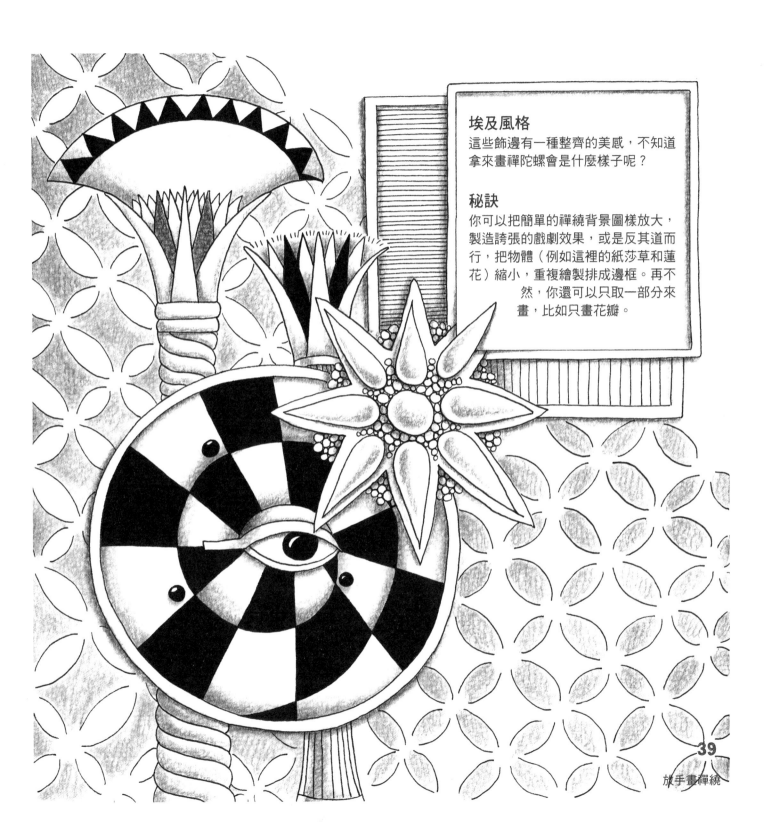

埃及風格
這些飾邊有一種整齊的美感，不知道拿來畫禪陀螺會是什麼樣子呢？

秘訣
你可以把簡單的禪繞背景圖樣放大，製造誇張的戲劇效果，或是反其道而行，把物體（例如這裡的紙莎草和蓮花）縮小，重複繪製排成邊框。再不然，你還可以只取一部分來畫，比如只畫花瓣。

自然與人文

元素

陣風 Gust（SB）

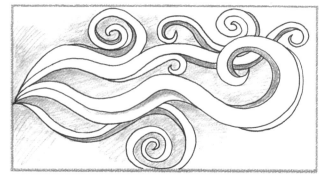

漣漪 Ripple（SB）

 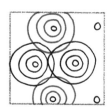

 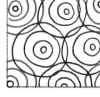 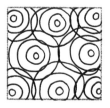

火焰 Fyre（SB）

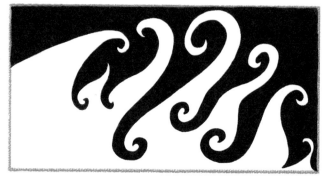

城市 CUdad（SB）名稱變化自西班牙文 ciudad（城市）。

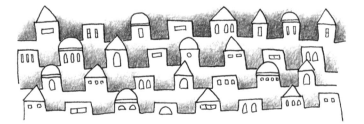

燒瓶 Flaske（SB）

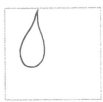

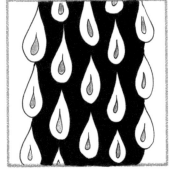

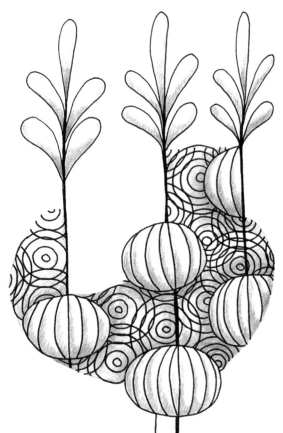

南瓜 Punkin（SB）

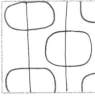

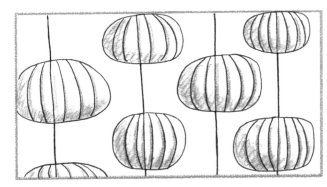

霧 Nebel（SB）

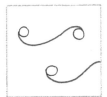
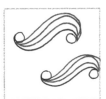

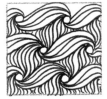

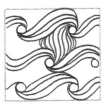

43

放手畫禪繞

風景

浮標 Buoy（SS）

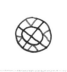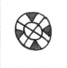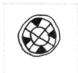

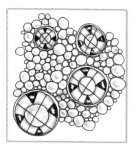

洞洞 Holey（KAY）

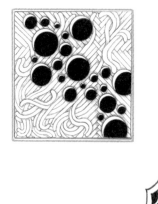

秘訣
「洞洞」裡面要畫什麼好呢？參考第47頁的圖樣，或許你會有更多靈感。

參考第47頁的圖樣

秘訣
你有發現到「洞洞」和「波音」很像嗎？它們都是黑色的圓，上面留有部分白色。為什麼「洞洞」就像是個……洞，而「波音」卻像要彈出紙面呢？

波音 Boing（SB）

放手畫禪繞

奧黛莉 Awdry（SB）

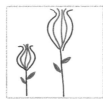

豆莢 Pods（SB）

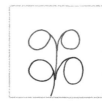

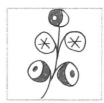

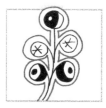
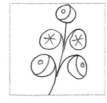
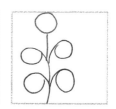

竹 Bambu（SB）

第 36 頁（中間下面）有更簡單的竹子畫法。

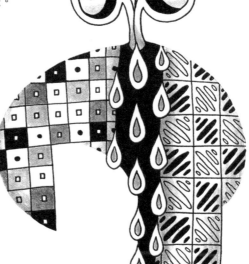

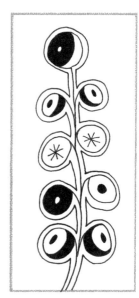

放手畫禪繞

銀杏 Kogin（MSP）

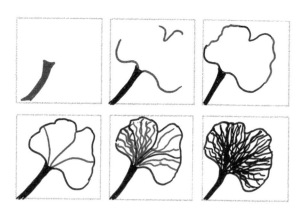

十字花瓣 Xpetal（SS）

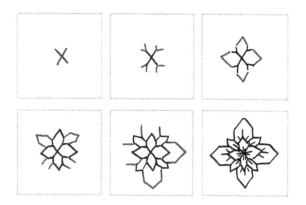

名稱由來

「Kogin」是繪者把
銀杏「Gingko」的字
母重新排列所自創
的新名詞。

46

放手畫禪繞

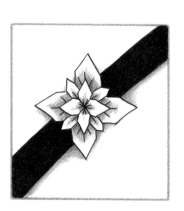

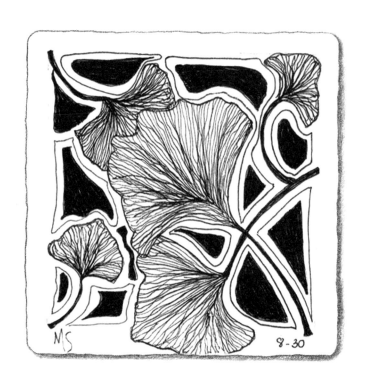

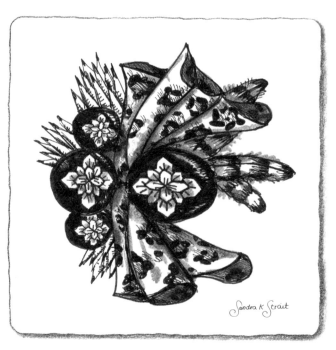

流心 Bleeding Hearts（JT）

黑白節 BtI Joos（SB）

心線 Heartline（ST）

艾莉絲 Alice（ST）

47

動物

豹 Leopard（SS）

海膽 Urchin（SS）

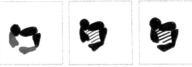

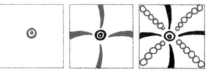

松鴉 Jay（SS）

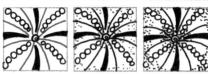

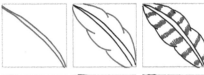

毛蟲 Caterpillar（SS）

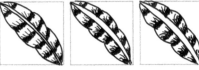

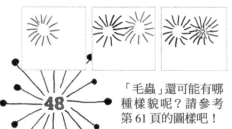

48

「毛蟲」還可能有哪種樣貌呢？請參考第 61 頁的圖樣吧！

放手畫禪繞

大自然是桑德拉・史崔特（Sandra Strait）的靈感泉源。她所創造的這 4 種圖樣，其實是由 4 種生物的形狀和紋理放大而來。

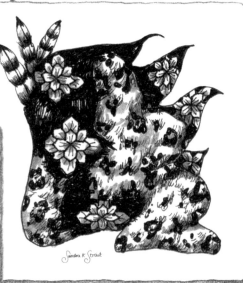

每當我用第 27 頁的「花邊」圖樣圍繞住「海膽」圖樣時，腦海裡總會想起波浪。

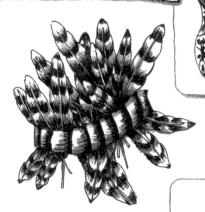

提醒
千萬不要被禪繞圖樣的名稱侷限住而不敢發揮創意喔。

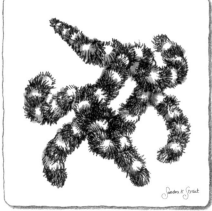

髮 Hairy（Kay）

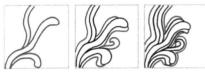

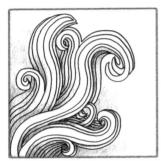

音樂 Muzic（CP）

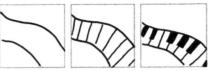

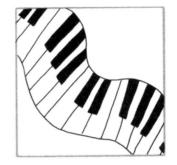

鉛筆頭 Stubs（SS）

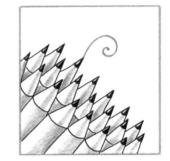

黑鍊 Linky（SB）

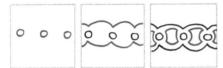

白鍊 Linkd（MASD）

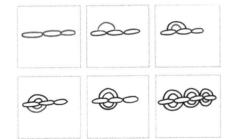

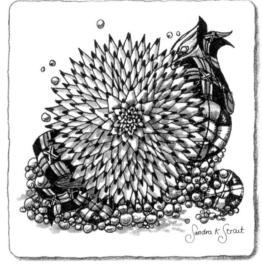

鈕扣 ButNZ（MASD）

仔細觀察身邊的**尋常事物**，或許從頭髮、鍵盤、鉛筆、鈕扣、珠珠、針線活這些東西也能看出圖案。

想像「鉛筆頭」變成巨大的海洋生物！
尋常的東西也可以變得很奇幻呢！

巴納 Bannah（SB）

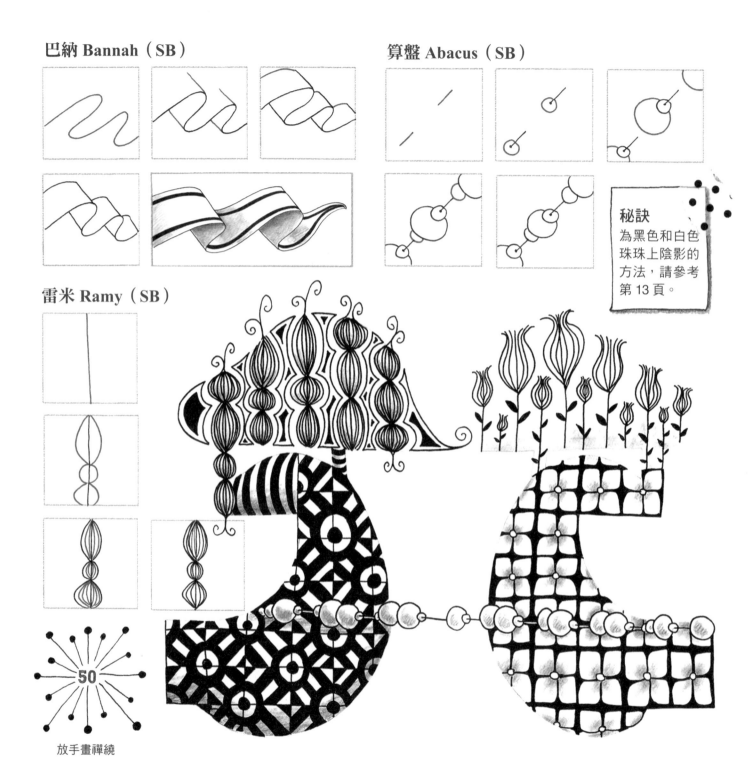

算盤 Abacus（SB）

秘訣
為黑色和白色
珠珠上陰影的
方法，請參考
第 13 頁。

雷米 Ramy（SB）

50

放手畫禪繞

摩天 Scraper（SB）

窗格 Pane（SB）

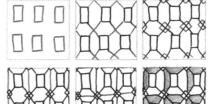

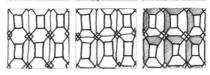

高樓 HiRise（SS）

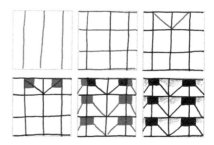

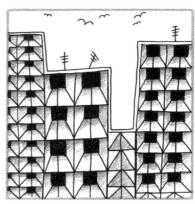

紐厄爾 Newell（SB）

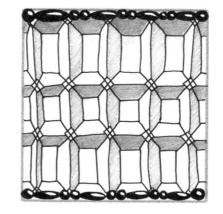

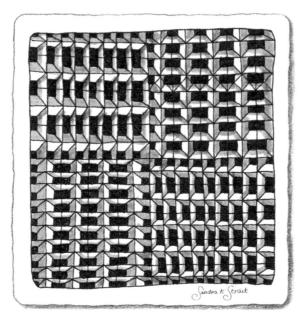

Sandra K Strait

名稱由來

「摩天」的靈感來自建築
（由下仰頭眺望摩天大
樓）或是被戳破的紙張。
「窗格」的靈感來自鑲嵌
玻璃窗或木鑲板，「長短
珠」則是來自木壁爐的鑲
邊圖案。

51

更多創意與靈感

形狀與黑白

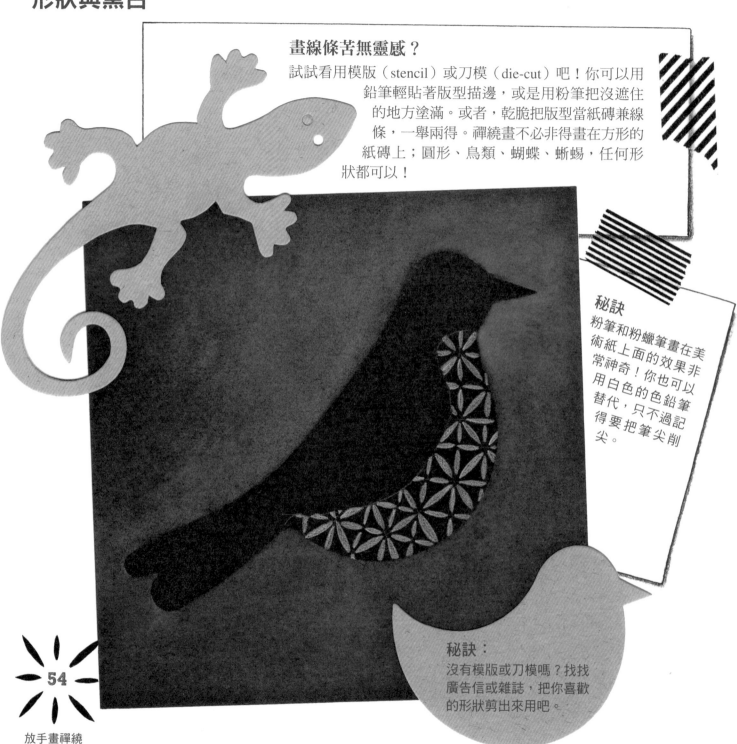

畫線條苦無靈感？

試試看用模版（stencil）或刀模（die-cut）吧！你可以用鉛筆輕貼著版型描邊，或是用粉筆把沒遮住的地方塗滿。或者，乾脆把版型當紙磚兼線條，一舉兩得。禪繞畫不必非得畫在方形的紙磚上；圓形、鳥類、蝴蝶、蜥蜴，任何形狀都可以！

秘訣

粉筆和粉蠟筆畫在美術紙上面的效果非常神奇！你也可以用白色的色鉛筆替代，只不過記得要把筆尖削尖。

秘訣：

沒有模版或刀模嗎？找找廣告信或雜誌，把你喜歡的形狀剪出來用吧。

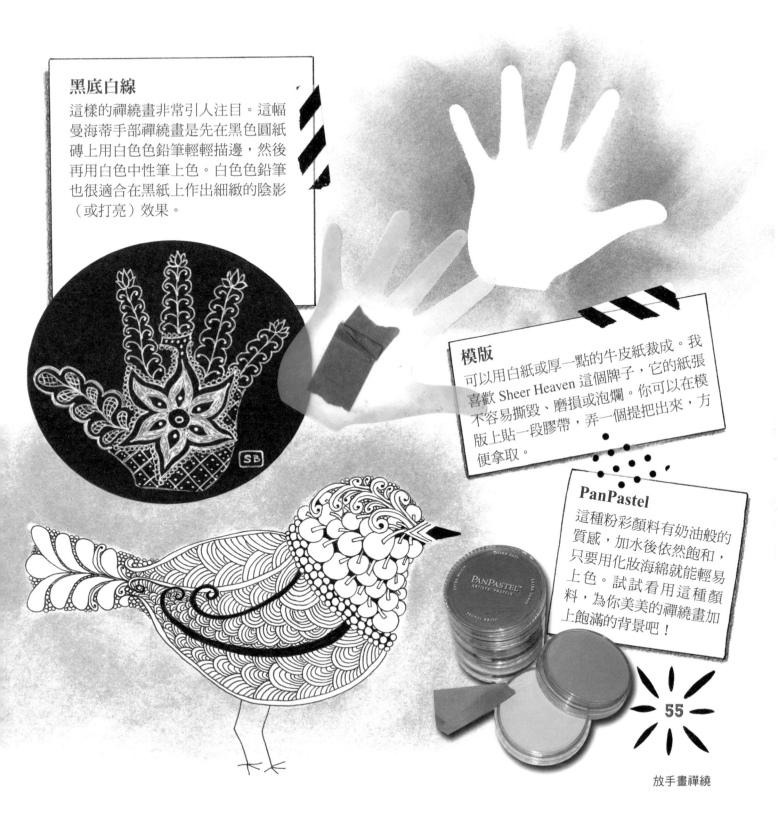

黑底白線

這樣的禪繞畫非常引人注目。這幅曼海蒂手部禪繞畫是先在黑色圓紙磚上用白色色鉛筆輕輕描邊，然後再用白色中性筆上色。白色色鉛筆也很適合在黑紙上作出細緻的陰影（或打亮）效果。

模版

可以用白紙或厚一點的牛皮紙裁成。我喜歡 Sheer Heaven 這個牌子，它的紙張不容易撕毀、磨損或泡爛。你可以在模版上貼一段膠帶，弄一個提把出來，方便拿取。

PanPastel

這種粉彩顏料有奶油般的質感，加水後依然飽和，只要用化妝海綿就能輕易上色。試試看用這種顏料，為你美美的禪繞畫加上飽滿的背景吧！

55

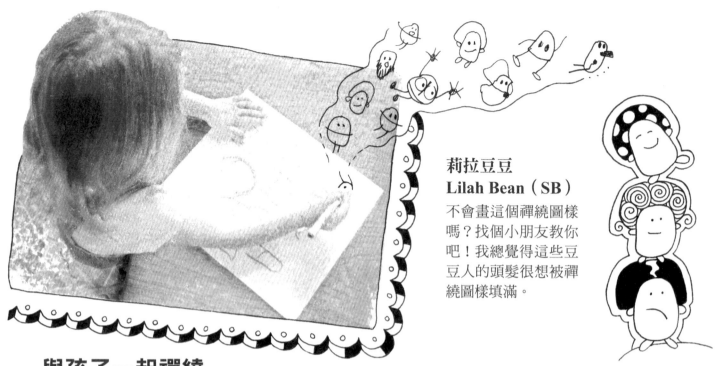

莉拉豆豆
Lilah Bean（SB）

不會畫這個禪繞圖樣嗎？找個小朋友教你吧！我總覺得這些豆豆人的頭髮很想被禪繞圖樣填滿。

與孩子一起禪繞

小孩子是創作禪繞畫的天生好手，只要給他們幾支簽字筆和幾張紙，教他們觀察身旁事物的圖案和形狀，他們就能畫得有模有樣的。

你也可以從小孩的畫作獲得禪繞靈感。底下的照片是我的女兒莉拉·阿瑪瑞特（Lilah Amaret），她兩歲時畫的這些「軟糖豆豆人」就經常被我「借用」。

秘訣 孩子的畫作還能如何運用在禪繞畫裡呢？注意看右頁上面的作品，我在「child」這個字裡用上了「莉拉豆豆」。記得用你學到的陰影和對比技巧，讓你的禪繞設計更精緻。

我用 Sheer Heaven 的紙做了一本日記。本頁的兩張照片和女兒的畫作都是從我的日記轉印而來。有關這個品牌的詳細資訊，可以在第 66 頁的「資源」清單中找到。

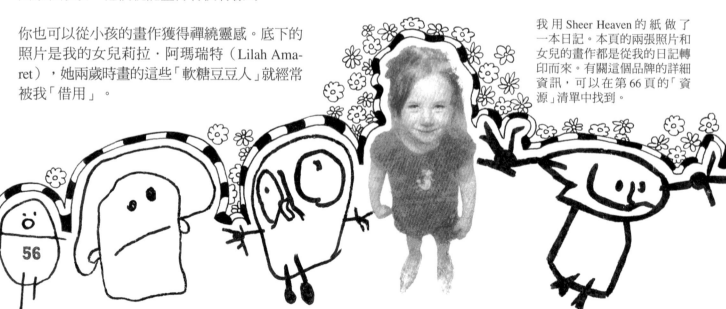

放手畫禪繞

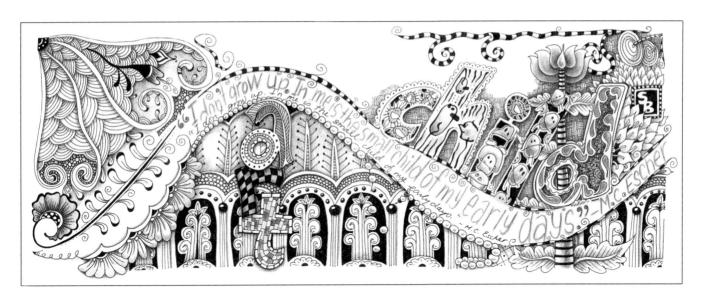

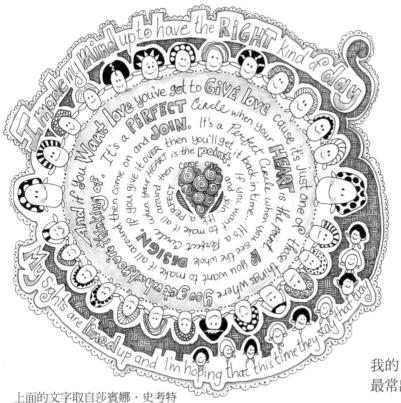

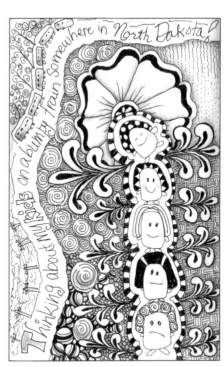

我的**日記**是這些小小「莉拉豆豆」
最常出沒的地方!

上面的文字取自莎賓娜・史考特
(Sabrina Scott)〈Whole Design〉這首歌的歌詞。

放手畫禪繞

3D 禪繞作品

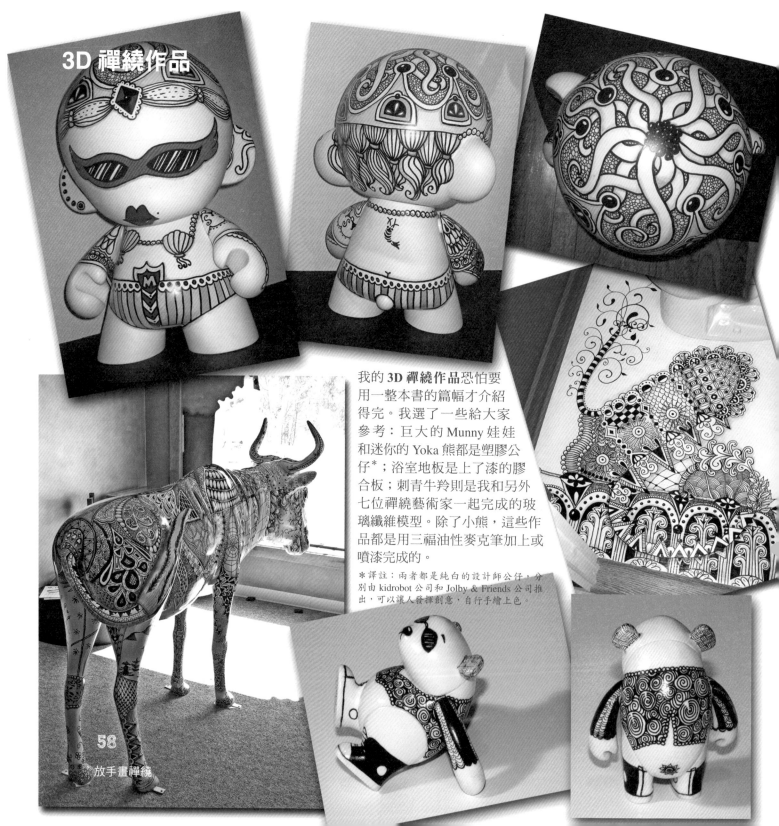

我的 **3D 禪繞作品**恐怕要用一整本書的篇幅才介紹得完。我選了一些給大家參考：巨大的 Munny 娃娃和迷你的 Yoka 熊都是塑膠公仔*；浴室地板是上了漆的膠合板；刺青牛羚則是我和另外七位禪繞藝術家一起完成的玻璃纖維模型。除了小熊，這些作品都是用三福油性麥克筆加上或噴漆完成的。

*譯註：兩者都是純白的設計師公仔，分別由 kidrobot 公司和 Jolby & Friends 公司推出，可以讓人發揮創意，自行手繪上色。

（右）禪繞畫

（左）插畫

色彩改變了一切！

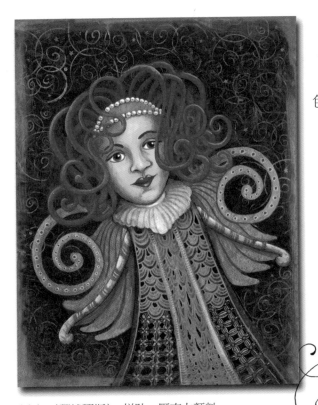

（上）〈禪繞謬斯〉 拼貼、壓克力顏料
（下）〈花朵拼貼〉 Stampbord＊、迷你玻璃磚、
橡皮圖章、壓克力顏料、筆格邁代針筆

禪繞畫沒有**規則**，只有一個原則——**禪繞畫都是黑白的**，頂多有灰色陰影。

上越多**顏色**，要花的**心思**越多，但是禪繞畫的重點就是不需要思考。話雖如此，「以禪繞畫風格」或「以禪繞畫為靈感」來創作也沒什麼不對。藝術創作不一定要墨守成規。

59

＊譯註：Ampersand Art 公司研發的印章用塗層畫板。

放手畫禪繞

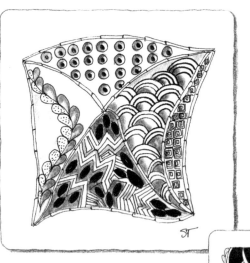

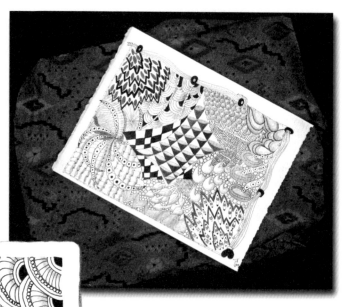

秘訣
雪莉建議大家可以用布料或手工紙替大型的禪繞作品裱框。

這一頁的禪繞畫都是我的員工雪瑞（SherRee）和雪莉（Shelley）的作品。這兩位女士當初都說自己不是藝術家，為了向客人解釋我們的牛羚作品（第58頁），我教了她們一些基礎知識，沒想到

她們學得很快。雪莉現在每天都畫禪繞畫，她的 Moleskine 摺頁日誌填滿了各種禪繞設計圖樣，雪瑞也把她美麗的作品放上網路與大家分享（第12頁有更多她的作品）。現在，她們兩人都以藝術家自居了。

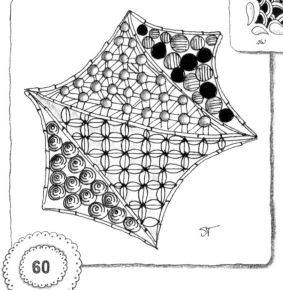

秘訣
畫過的紙磚別扔掉！記得在背面簽名並押上日期，通通收到盒子裡或夾在筆記本內，一方面能回顧自己有沒有進步，另一方面還能利用學到的新技巧「修補」以前不滿意的地方。

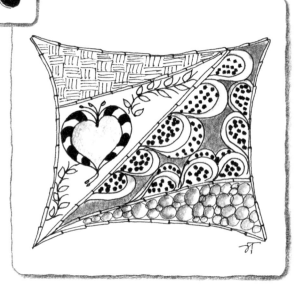

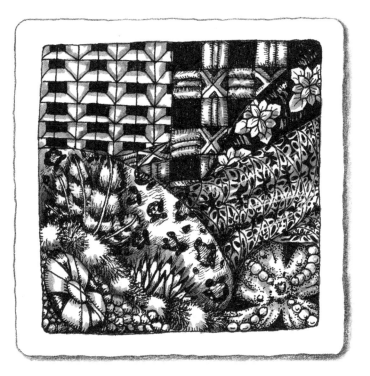

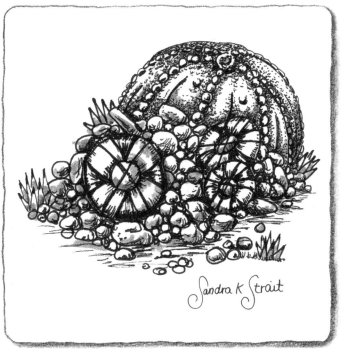
Sandra K Strait

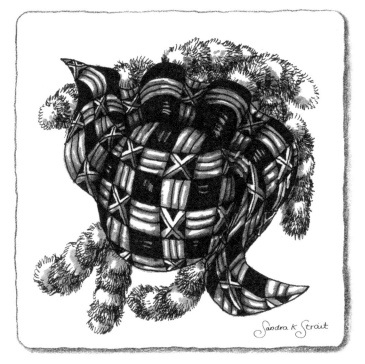
Sandra K Strait

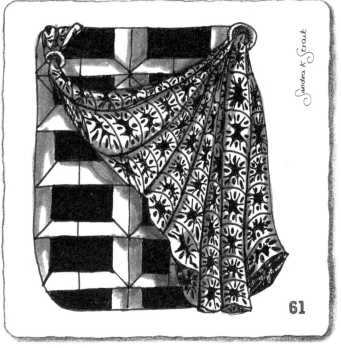
Sandra K Strait

61

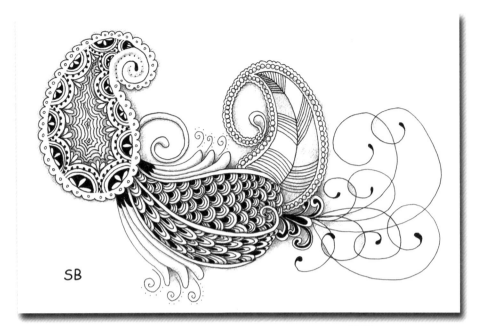

SB

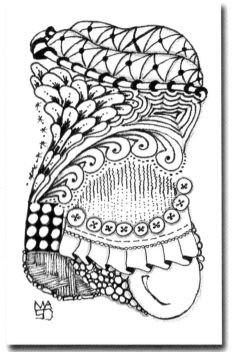

秘訣
你有什麼專長或才藝嗎？
數學、閱讀、寫作、插花、健行、縫紉……通通都可以試著融
合到禪繞畫裡！這一頁瑪莉安（MaryAnn）的禪繞畫就暗藏了
鈕扣與布料，看到了嗎？

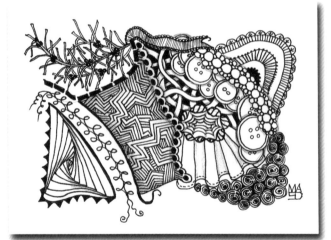

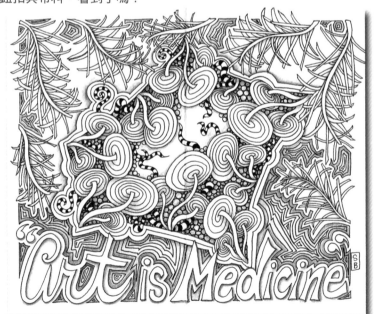

我開始畫禪繞畫一年半之後，才想
到可以融入插畫技巧（左上和右
下）。現在，我還會隨意添加文字
和動物進去。

你絕對需要一本**日誌本**、素描本或筆記本（總之就是一本冊子）。說真的，一本可能還不夠，等你開始練習禪繞畫之後，你將發現處處都有禪繞的圖樣和設計。

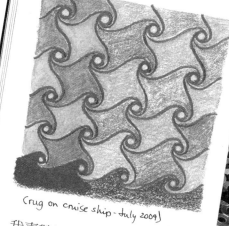

crug on cruise ship - July 2009)

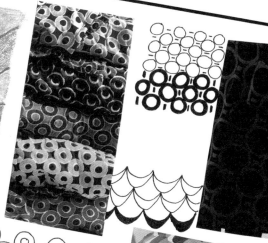

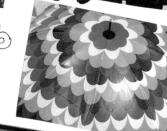

我喜歡從雜誌或型錄**剪貼**靈感。我都在注意布料的設計，幾乎沒在看衣服的樣式。

Zentangles of France

PARIS

CARCASSONNE

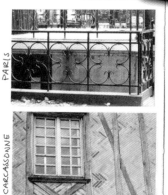

CARCASSONNE

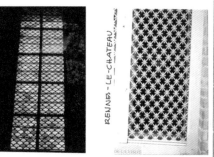

REINES-LE-CHATEAU

DURFORT

CARCASSONNE

秘訣 我旅行的時候會帶一台小巧的寶麗來隨身印（Polaroid PoGo），它的相片就是小小的貼紙。

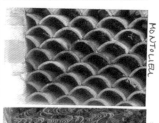

MONTOLIEU

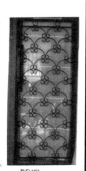

SAINT-FÉLIY

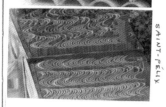

REVEL

秘訣
上面的手冊（剛好是方形）和左邊的 Moleskine 素描本是我的心頭愛。它們的封底都附有貼心的收納袋，可以裝模版、剪報和藝術家交換卡。

63

附錄

藝術家

（BA）**Bette Abdu**，認證教師，美國新罕布夏州
betteabdu@gmail.com
（CP）**Casey Poirer**，美國新罕布夏州
（JT）**Jean Theurkauf**，認證教師，美國麻薩諸
塞州
jean@threadgardens.com
（KAY）**Karenann Young**，美國亞利桑那州
www.KarenAnnYoung.blogspot.com
或 karenannyoung@yahoo.com
（LC）**Linda Cobb**，認證教師，美國賓夕法尼亞
州
fallsdalestudios@yahoo.com
（MASD）**MaryAnn Scheblein-Dawson**，認證教
師，美國紐約
www.paperplay-origami.com
（MS）**Melissa St. Pierre**，美國新罕布夏州
（PS）**Peggy Shafer**，美國新罕布夏州
（SB）**Sandy Bartholomew**，認證教師，
美國新罕布夏州
www.beezinkstudio.com
（SS）**Sandra K. Strait**，美國奧勒岡州
www.LifeImitatesDoodles.blogspot.com
（ST）**Shelley Trube**，美國新罕布夏州
Shelley@wingdoodle.com
（SW）**SherRee Coffman West**，美國
新罕布夏州
Sherree@wingdoodle.com
（Z）**Zentangle**
www.zentangle.com

資源

Ampersand Art，Stampbord 畫磚
www.stampbord.com

Beez in the Belfry，珊迪的網誌
beezinthebelfry.blogspot.com

Bumblebat，禪繞材料及書籍
www.bumblebat.esty.com

Design Originals，教學書
www.d-originals.com

Dick Blick，PanPastel 顏料、筆、日誌
www.dickblick.com

Happy Tape，日本紙膠帶
www.happytape.com

PanPastels，教學影片
www.panpastel.com

Polaroid PoGo Printer，拍立得相機
www.polaroid.com

Sakura，櫻花牌代針筆
www.sakuraofamerica.com

Sheer Heaven，畫紙
www.cre8it.com

Zentangle，禪繞官網、紙磚、
工具組、工作室、禪繞認證教師名單
www.zentangle.com

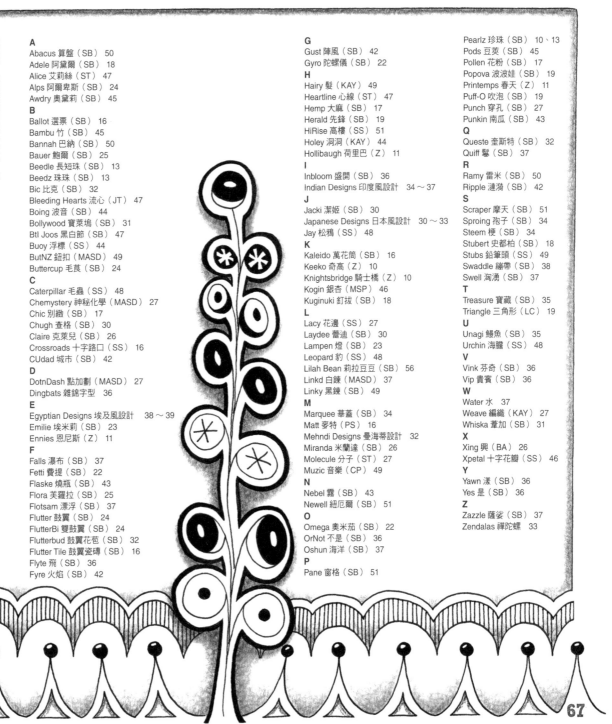

禪繞圖樣索引

VE0054

放手畫禪繞：我的108個禪繞畫練習

原 書 名　Totally Tangled：Zentangle® and Beyond!
作　　者　珊迪‧史汀‧巴塞洛繆（Sandy Steen Bartholomew）
譯　　者　喬喻
責任編輯　向艷宇

出　　版　積木文化
總 編 輯　王秀婷
版　　權　沈家心
行銷業務　陳紫晴、羅仔伶

發 行 人　何飛鵬
事業群總經理　謝至平
城邦文化出版事業股份有限公司
　　　　　台北市南港區昆陽街16號4樓
　　　　　電話：886-2-2500-0888　傳真：886-2-2500-1951
發　　行　英屬蓋曼群島商家庭傳媒股份有限公司城邦分公司
　　　　　台北市南港區昆陽街16號8樓
　　　　　客服專線：02-25007718；02-25007719
　　　　　24小時傳真專線：02-25001990；02-25001991
　　　　　服務時間：週一至週五上午09:30-12:00；下午13:30-17:00
　　　　　劃撥帳號：19863813　戶名：書虫股份有限公司
　　　　　讀者服務信箱：service@readingclub.com.tw
　　　　　城邦網址：http://www.cite.com.tw
香港發行所　城邦（香港）出版集團有限公司
　　　　　香港九龍土瓜灣土瓜灣道86號順聯工業大廈6樓A室
　　　　　電話：+852-25086231｜傳真：+852-25789337
　　　　　電子信箱：hkcite@biznetvigator.com
馬新發行所　城邦（馬新）出版集團 Cite（M）Sdn Bhd
　　　　　41, Jalan Radin Anum, Bandar Baru Sri Petaling, 57000 Kuala Lumpur, Malaysia.
　　　　　Tel:(603)90563833 Fax:(603)90576622 Email:services@cite.my

封面及章名頁字型設計　　葉若蒂
內頁排版　優克居有限公司
製版印刷　上晴彩色印刷製版有限公司

城邦讀書花園
www.cite.com.tw

國家圖書館出版品預行編目資料

放手畫禪繞：我的108個禪繞畫練習／珊迪.史汀.巴塞洛繆(Sandy Steen Bartholomew)作；喬喻譯. -- 初版. -- 臺北市：積木文化出版：家庭傳媒城邦分公司發行, 2013.10
　面；　公分
　譯自：Totally tangled : zentangle and beyond
　ISBN 978-986-5865-36-8(平裝)

1.繪畫技法 2.靈修

947.1　　　　　　　　　102020474

2013年10月17日　初版一刷
2024年3月10日　初版二十五刷
售　價／NT$220
ISBN 978-986-5865-368
版權所有‧不得翻印

Printed in Taiwan.

旅遊生活

養生

食譜

收藏

品酒

設計　育兒　語言學習

手工藝

靜態閱讀，互動 app，一書多讀好有趣！

LIGHT HANDS art school 遊藝館 五感生活 飲饌風流 食之華 五味坊 漫繪系 deSIGN+ wellness